RAPPORT

A

Son Excellence Monsieur Maurice RICHARD

MINISTRE DES SCIENCES, LETTRES ET BEAUX-ARTS

SUR

LES MATINÉES LITTÉRAIRES

ET SUR

LA SOCIÉTÉ DE PATRONAGE DES AUTEURS DRAMATIQUES INCONNUS

PAR LEUR FONDATEUR

M. H. BALLANDE

PARIS

IMPRIMERIE MORRIS PÈRE ET FILS

64, RUE AMELOT, 64

1870

RAPPORT

A

Son Excellence Monsieur Maurice RICHARD

MINISTRE DES SCIENCES, LETTRES ET BEAUX-ARTS

SUR

LES MATINÉES LITTÉRAIRES

ET SUR

LA SOCIÉTÉ DE PATRONAGE DES AUTEURS DRAMATIQUES INCONNUS

PAR LEUR FONDATEUR

M. H. BALLANDE

PARIS

IMPRIMERIE MORRIS PÈRE ET FILS

64, RUE AMELOT, 64

1870

Monsieur le Ministre,

Dans la dernière audience que j'ai eu l'honneur d'obtenir de Votre Excellence, vous avez daigné me demander un rapport sur les Matinées littéraires et sur la Société de patronage des Auteurs Dramatiques inconnus.

J'ai l'honneur, Monsieur le Ministre, de vous adresser aujourd'hui ce rapport.

Daignez l'agréer, je vous prie, avec l'expression de ma gratitude pour l'intérêt que vous voulez bien porter à mes deux naissantes et utiles institutions.

H. BALLANDE

I

MATINÉES LITTÉRAIRES

Sa Majesté l'Empereur Napoléon III décrète la liberté des théâtres le 6 janvier 1864.

Son Excellence M. Duruy, ministre de l'instruction publique, crée les conférences libres.

Grâce à ces deux libertés, je puis fonder, au théâtre de la Gaîté, le 17 janvier 1869, des matinées littéraires dans le but de populariser les chefs-d'œuvre classiques de la scène française, et de réagir, par leur popularisation, contre certaines œuvres déplorables, qui, depuis longtemps, envahissaient la plupart de nos théâtres, et égaraient le goût public; par suite, le niveau de la littérature théâtrale s'abaissait, et l'art de l'interprétation allait s'amoindrissant; conséquence naturelle; car si ce n'est qu'à l'audition et à la contemplation des œuvres puissantes et élevées que se forment les auteurs remarquables, ce n'est aussi qu'à l'interprétation de ces mêmes œuvres que se forment les grands comédiens.

Le 28 février 1869, Sa Majesté l'Empereur, qui, avec M. Duruy, a été l'un des premiers à comprendre la portée et l'avenir de mes matinées, daigne, au palais des Tuileries, me féliciter de leur fondation, et poussant son auguste bienveillance jusqu'à vouloir bien les qualifier d'*institution patriotique*, il daigne m'en remercier.

Ce nouveau témoignage de la haute sollicitude de Sa Majesté pour les beaux-arts, porté par les journaux à la connaissance du public, prête auprès de lui, à ma naissante institution, un appui moral considérable : pour reconnaître ce service, je ne trouve rien de mieux que de donner une matinée gratuite le 16 mars, jour anniversaire de la naissance de Son Altesse le Prince Impérial, espérant que dans cet hommage public, sans précédent, rendu au jeune prince et qui me semblait devoir répondre aux sentiments et aux idées intimes du père et du souverain, Sa Majesté daignerait découvrir le moyen le plus délicat et le plus sûr que je pusse trouver pour faire arriver jusqu'à elle l'expression de ma respectueuse gratitude.

Le côté nouveau et intéressant qui caractérise mes matinées, c'est l'application de la conférence au chef-d'œuvre représenté, pour en faire comprendre la puissance de conception, les beautés de style et la portée philosophique et morale.

L'idée de cette application, qui constitue une véritable invention, et qui change le théâtre en une chaire de grand enseignement populaire de haute littérature, est mienne.

Par la création de mes matinées, j'ai essayé de compléter mon œuvre de réaction littéraire, commencée par la fondation de la société des auteurs dramatiques inconnus, le 15 janvier 1867 et autorisée par un arrêté à la date du 22 juin de la même année.

Les chefs-d'œuvre que je fais représenter sont des exemples donnés aux jeunes auteurs, dans lesquels ils découvrent les

éternels préceptes du grand art, et la route à suivre pour atteindre au but élevé qu'ils doivent se proposer; la société de patronage les assure de la représentation de leurs œuvres, dès qu'ils en auront produit de dignes de la scène.

La première de ces deux institutions sert le passé en le remettant en lumière, et en le donnant en exemple pour réagir contre le présent; la seconde répond à un besoin présent et prépare un meilleur avenir.

Il y a dans ces deux institutions sœurs, la deuxième complétant la première, inspirées par un même sentiment, tendant au même but, vivifiées par la même volonté, la même action personnelle, une suite de vues, un enchaînement d'idées, une conséquence, une préméditation sur laquelle je me permets d'insister, monsieur le ministre, pour détruire l'idée, plusieurs fois émise, qu'en créant mes matinées, je n'en avais compris ni la portée ni l'avenir, et que leur succès m'avait autant surpris que satisfait.

Sans doute, la réaction que j'aspirais à provoquer était un but difficile à atteindre, et le moyen que j'employais à cet effet, bien qu'efficace en principe, n'était point aisé à mener à bonne fin. Personne n'a cru à son succès; c'est peut-être parce qu'il a surpris tout le monde qu'on a cru pouvoir étendre cette surprise jusqu'à moi; on s'est trompé. Si j'en avais cru le succès impossible, dans quel but me serais-je exposé à un désappointement public et à une sérieuse perte d'argent? — Je le répète, je croyais difficile la tâche que j'entreprenais, mais je ne la croyais pas impossible, surtout en entourant le moyen que j'avais choisi à cet effet de toutes les précautions, de toutes les mesures qui pouvaient le faire réussir.

Voici l'énumération de celles que j'ai prises : le choix du théâtre, dans un quartier populaire; le choix du jour, le dimanche, celui où les lycéens, les pensionnaires, les ouvriers surtout sont libres; la réduction du prix des places jusqu'au niveau

des bourses les plus modestes; la remise de cinquante centimes, faite au début sur chaque coupon retiré d'avance; le don de trois cent quarante entrées fait chaque dimanche, pour les élèves de l'école Normale supérieure, de l'école Polonaise, et des cours d'adultes de la ville de Paris, don qui justifie le titre *d'institution patriotique* que Sa Majesté a bien voulu donner à mes matinées; cette dénomination même de *Matinées Littéraires*, au lieu de celle de *spectacle de jour*, qui aurait pu empêcher quelques parents d'y conduire ou d'y envoyer leurs enfants; le choix si important du conférencier, comme talent d'abord, et comme œuvre à lui offrir ensuite, pour mettre en lumière ce même talent sous son jour le plus favorable; le choix des auteurs, et parmi eux encore, celui de leurs œuvres; la manière souvent remarquable dont elles ont été représentées par des comédiens des plus célèbres ou des artistes de talent ou d'avenir; la variété du répertoire, telle que, rarement, une pièce est jouée deux fois dans la même campagne; tout enfin, jusqu'au moment de ma tentative, moment attendu et mis à profit, prouve que si son succès a été jugé difficile, il n'a pas été jugé impossible.

Mes matinées ne sont que la mise en œuvre, sur une grande échelle, des lectures accentuées de nos chefs-d'œuvre classiques; lectures que j'ai commencées en 1864, salle du *Palais d'hiver*, rue du Château-d'Eau, et que j'ai continuées 7, rue de la Paix (1). Elles se composaient d'un commentaire sur le chef-d'œuvre qui devait être lu, et de la lecture accentuée de ce chef-d'œuvre ou de ses principaux passages. L'idée première de ces lectures devait, en se développant, transformer le commentaire en conférence, et la lecture en représentation; c'est ce qui a eu lieu.

Vingt matinées ont été données dans la première campagne, du 17 janvier 1869, jour de la première, au dimanche 16 mai,

(1) Salle des Conférences.

de la même année. Trente et une ont été données dans la deuxième campagne, du 17 octobre 1869 au dimanche 1ᵉʳ mai 1870, en tout cinquante et une depuis leur fondation.

Quatorze conférenciers, membres de l'Académie, de l'Université ou littérateurs, m'ont prêté l'appui de leur éloquence, de leur autorité, de leur dévouement aux lettres pour m'aider à fonder la nouvelle chaire qui fait partie de mes matinées, et qui leur a donné le caractère de grand enseignement populaire.

Voici les noms de ces conférenciers par campagne et par ordre chronologique.

Tout d'abord, je dois payer une dette de reconnaissance à M. H. Chavée, qui, sans se préoccuper du succès ou de l'insuccès de ma tentative, préoccupation qui retenait tous ses collègues, a accepté de faire la première conférence, saisissant, avec empressement, l'occasion de servir une idée de progrès ; cette conférence fut faite sur *le Cid*, le premier de nos chefs-d'œuvre par ordre chronologique, le premier que j'ai tenu à faire représenter.

PREMIÈRE CAMPAGNE.

Du 17 janvier 1869 au 16 mai.

MM. CHAVÉE, *le Cid, Polyeucte*, deux fois ; *Andromaque*, deux fois ; *Horace*, une fois, le jour de la fête de l'Empereur, au Châtelet.

ÉDOUARD FOURNIER, *Tartuffe*.

FRANCISQUE SARCEY, *Horace, Zaïre, le Barbier de Séville, Phèdre et Hippolyte* (de Pradon), *le Menteur*.

GIDEL, membre de l'Université, *le Misanthrope, Athalie*, deux fois ; *les Femmes savantes*.

TALBOT, membre de l'Université, *Britannicus, Phèdre*.

HIPPEAU, professeur de Faculté, *l'École des Femmes*.

ÉMILE CHASLES, membre de l'Université, les deux matinées consacrées à la mémoire de *Lamartine*.

DEUXIÈME CAMPAGNE.

Du 17 octobre 1869 au 1ᵉʳ mai 1870.

ÉMILE CHASLES, *Rodogune, Le Bourgeois-Gentilhomme*.

DESCHANEL, *Œdipe, le Barbier de Séville, Tartuffe*.

Adérer, membre de l'Université, *les Femmes savantes.*
Francisque Sarcey, *Andromaque*, en costumes Louis XIV, *l'Avare, le Légataire universel, le Dépit Amoureux, la Fausse Agnès, Polyeucte, le Jeu de l'Amour et du Hasard, Le Legs, le Misanthrope, le Malade imaginaire, Ulm le Parricide*, pièce nouvelle.
Talbot, *le Vieux Célibataire.*
Maze, membre de l'Université, *Tancrède.*
Hippeau, *Britannicus, Mirame.*
Henry de Lapommeraye, *le Bourgeois Gentilhomme, Iphigénie en Aulide, Mahomet, le Barbier de Séville, le Mariage de Figaro.*
Gidel, *le Bourgeois Gentilhomme.*
Ernest Legouvé, membre de l'Académie Française, *l'Abbé de l'Épée*, deux fois, *Médée.*
Bertin, de l'Université, *le Bourgeois Gentilhomme.*
Paul Féval, *le Mariage de Figaro.*
Édouard Fournier, *l'Avare.*

Dans les cinquante et une matinées données dans les deux campagnes, seize auteurs ont eu des pièces jouées. Voici les noms de ces auteurs et ceux de leurs pièces.

Corneille, *le Cid, Polyeucte*, trois fois; *Horace, le Menteur, Rodogune*; sept matinées.
Molière, *Tartuffe*, deux fois; *le Misanthrope*, deux fois; *les Femmes savantes*, deux fois; *l'Avare*, deux fois; *le Bourgeois-Gentilhomme*, quatre fois; *le Dépit amoureux, le Malade imaginaire* quatre fois; quatorze matinées.
Racine, *Britannicus*, deux fois; *Andromaque*, trois fois; *Athalie*, deux fois; *Phèdre, Iphigénie en Aulide*; neuf matinées.
Voltaire, *Zaïre, Œdipe, Tancrède, Mahomet*; quatre matinées.
Beaumarchais, *Le Barbier de Séville*, trois fois; *le Mariage de Figaro*, deux fois; cinq matinées.
Regnard, *le Légataire universel*; une matinée.
Destouches, *la Fausse Agnès*; une matinée.
Pradon, *Phèdre et Hippolyte*; une matinée.
Desmarets et le Cardinal duc de Richelieu, *Mirame*; une matinée.
Marivaux, *le Legs, le Jeu de l'Amour et du Hasard*; une matinée.
Collin d'Harleville, *Le Vieux Célibataire*; une matinée.
Bouilly (de), *l'Abbé de l'Épée*, deux fois; deux matinées.
Ernest Legouvé, *Médée*, pièce nouvelle; une matinée.

Dans la première campagne, les matinées des 9 et 16 mai sont consacrées à honorer la mémoire de Lamartine, par la représentation d'un à-propos en vers que j'avais mis au concours; le prix était une médaille d'or de deux cents francs. M. M.-A.

Delpit, l'auteur de l'à-propos couronné et représenté, est un jeune poëte de vingt ans que ce concours a mis en lumière, et qui depuis a fait jouer à l'Odéon un autre à-propos très-remarqué sur Molière.

Il est impossible, monsieur le Ministre, de se faire une idée de l'effet produit par ces deux matinées, sans précédent, et dans lesquelles, l'à-propos excepté, il n'a été dit que des vers de Lamartine. Elles m'ont valu plus de cent lettres de félicitations. Ce succès m'a encouragé à ouvrir un autre concours pour honorer la mémoire d'Alfred de Musset; le prix est le même que pour Lamartine; ce concours sera clos le 1^{er} septembre.

La matinée du 1^{er} mai 1870, qui termine ma deuxième campagne, est consacrée à la première représentation d'*Ulm le Parricide*, drame en cinq actes et en vers, représenté sous les auspices de la société de patronage des Auteurs dramatiques inconnus. Cette pièce, refusée au Théâtre-Français et à l'Odéon, renferme des beautés de premier ordre : le quatrième acte en est fort beau; la critique en général l'a trouvé admirable. Le caractère d'Ulm est un des plus fortement conçus et des mieux développés que l'on ait vus au théâtre depuis Corneille. La deuxième représentation de cette œuvre, qui a eu un très-légitime succès, aura lieu à la réouverture de mes matinées. Désormais, monsieur le Ministre, j'en consacrerai au moins deux par hiver aux représentations des œuvres reçues par la société que j'ai fondée.

Quatre-vingt-douze artistes, de presque tous les théâtres, de toutes les écoles de Paris, ceux du Théâtre-Français en tête, mais ceux du théâtre impérial de l'Odéon exceptés, par suite de refus d'autorisation de leur directeur, se sont empressés de me prêter leur concours et de témoigner ainsi publiquement de leur sympathie pour ma nouvelle institution, qui

change, à leur gloire, le théâtre en grand enseignement, et qui fait ressortir le côté utile de leur art, déjà reconnu si agréable qu'il n'est point de distraction d'élite qui l'égale (1).

(1) Voici les noms de ces quatre-vingt-douze artistes par ordre chronologique de leur participation aux matinées.

Première Année.

MM.

DUMAINE, pensionnaire de la Gaîté.
MARTEL, ex-pensionnaire de l'Odéon.
MAZOUDIER (élève du Conservatoire, engagé depuis au Théâtre-Français).
MONTLOUIS, ex-pensionnaire de l'Odéon.
TÉTREL, de Beaumarchais.
VALFORT, ex pensionnaire de l'Odéon.
LESAGE, ex-pensionnaire du Théâtre-Français et du Théâtre-Lyrique.
RIGA, ex-pensionnaire de l'Odéon.
LAROCHE, ex-élève du Conservatoire, attaché aux Folies-Dramatiques.
CHOTEL, ex-pensionnaire de l'Odéon, directeur des théâtres de Montmartre et des Batignolles.
JOUANNY, ex-pensionnaire du Théâtre-Français et de l'Odéon.
CHATELAIN, ex-pensionnaire du Théâtre-Français.
BRINDEAU, ex-sociétaire du Théâtre-Français.
REBEL, ex-pensionnaire du Vaudeville.
RANDOUX, ex-pensionnaire du Théâtre-Français et de l'Odéon.
GUICHARD, ex-pensionnaire de l'Odéon et de la Comédie Française.
ARMAND COLLIN, ex pensionnaire de l'Odéon.
LA ROCHE, ex-pensionnaire de l'Odéon et du Théâtre-Français.

MM.

SAINT-GERMAIN, ex-pensionnaire du théâtre de l'Odéon et du Théâtre-Français, en ce moment au Vaudeville.
FRANCIS, élève du Conservatoire.
BEAUVALLET, sociétaire retraité de la Comédie Française.
RICQUIER, du théâtre du Vaudeville.
CHARPENTIER, pensionnaire de la Gaîté, ex-pensionnaire de l'Odéon, actuellement au Théâtre-Français.
DELAUNAY, sociétaire de la Comédie-Française.
JULES LEFORT, ténor de salon.
ROGER, ex-pensionnaire de l'Académie impériale de musique.

Mmes

DEBAY, ex-pensionnaire de l'Odéon.
LEFEBVRE, élève du Conservatoire.
DUGUÉRET, ex-pensionnaire de l'Odéon.
MARIE DUREY, ex-pensionnaire de l'Odéon.
RIGA, pensionnaire de l'Odéon.
SAMARY, ex-élève du Conservatoire.
CROSNIER, ex-pensionnaire de l'Odéon.
MARIE DUMAS, ex-pensionnaire de l'Odéon.
RAUCOURT, id.
LAURIANE, pensionnaire de la Gaîté.
SYDNEY, élève de M. Beauvallet et de M. Martel.

Dans le tableau qui précède, j'ai tâché, monsieur le Ministre, de mettre Votre Excellence à même d'embrasser d'un seul coup d'œil la constitution de mes matinées et la direction que je leur ai donnée, depuis leur inauguration jusqu'au premier dimanche de mai dernier, jour de leur clôture annuelle.

Mais comme ce travail, monsieur le Ministre, pourrait vous paraître incomplet si, après le tableau général, je n'entrais point dans le détail de chacune de ces divisions, je vais m'efforcer de le compléter.

Les trois parties constituantes de mes matinées sont : la

Mmes
MARIE DE BREUIL, ex-élève du Conservatoire.
ALICE LODY, enfant de huit ans.
KAROLY, ex-pensionnaire de l'Odéon, où elle est rentrée depuis.
WEBER, élève de M. Ricourt.

Mmes
MARIE MARTIN, élève du Conservatoire.
FRANTZIA, ex-pensionnaire de l'Odéon.
DUBOIS, artiste des théâtres de province.
CHÉRON, élève du Conservatoire.

Deuxième Année.

MM.
GUICHARD.
VERNON, élève du Conservatoire.
MAZOUDIER.
LAFERTÉ, ex-élève du Conservatoire.
LECLERC, pensionnaire de la Gaîté.
H. ROZE, ex-pensionnaire de l'Odéon.
SAINT-GERMAIN.
LARRA, élève de M. Albert.
RICQUIER.
TÉRENCE, pensionnaire de la Gaîté.
RANDOUX.
BOURGEOTTE, élève du Conservatoire.
LESAGE.
VAILLANT, du théâtre Cluny.
BERGER, artiste des théâtres de province.
FRANCIS.
ALISTE PETIT.

MM.
LAROCHE.
DELORME, pensionnaire de la Gaîté.
REBEL.
CORNAGLIA, du théâtre du Vaudeville.
MERLIN, élève de M. Marius Lainé.
COQUELIN, sociétaire du Théâtre-Français.
JOUMARD, élève du Conservatoire.
DERVAL, du théâtre du Palais-Royal.
BARETTI, ténor, pensionnaire de la Gaîté.
ALEXANDRE fils, pensionnaire de la Gaîté.
MASSET, ex-pensionnaire du Théâtre-Français.
DUMAINE.
A. COLLIN.

conférence, le chef-d'œuvre représenté et les artistes qui le représentent. C'est la conférence qui leur a donné le côté utile de l'enseignement qu'elles ont pour but et qui a permis à plusieurs prêtres de se mêler à mon auditoire ordinaire; il n'est donc pas sans intérêt de dire quelques mots des conférenciers et des conférences.

Et, d'abord, pourquoi, au début, messieurs les conférenciers refusent-ils de me prêter leur concours?—Sans doute la crainte de participer à une tentative qu'ils jugeaient généreuse, mais téméraire, a bien pu en arrêter quelques-uns; mais il m'a

MM.

Sandier élève du Conservatoire pour le chant.
Talien, du théâtre Cluny.
Lafontaine, sociétaire du Théâtre-Français.
Touzé, pensionnaire du théâtre du Châtelet.
Beauvallet.
Talbot, sociétaire du Théâtre-Français.
Taillade, ex pensionnaire du théâtre de l'Odéon.
Franck, ex-pensionnaire du théâtre de l'Odéon.
Bernès, élève du Conservatoire.
Delacourt, ex-pensionnaire de l'Odéon.
Dalbert, ex-pensionnaire du Chatelet.

Mmes

Marie Laurent.
Regnard, élève de Mlle Paturel.
Frantzia.
Marie Durey.
L. Lenoir.
Crosnier.
Lefebvre.
Duguéret.

Mmes

Gilbert, élève de M. G. Guichard.
Moïna Clément, élève de M. Maubant.
Debay.
Marie Martin.
Bianca, du Vaudeville.
L. Lamoureux, première danseuse, pensionnaire du théâtre de la Gaîté.
Lauriane.
Grivot, du théâtre du Vaudeville.
Kid, pensionnaire du théâtre de la Gaîté.
Ramelli, ex-pensionnaire de l'Odéon et du Théâtre-Français.
Raucourt.
Élise Beaujard, élève du Conservatoire.
Arnould-Plessy, de la Comédie Française.
Dicah Petit, de l'Ambigu et ex-pensionnaire de l'Odéon.
Bovery, du théâtre Cluny.
Lloyd, pensionnaire du Théâtre-Français.
Augustine Brohan, sociétaire retraitée du Théâtre-Français.
Desmonts, de la Porte-Saint-Martin.
Riel, du Vaudeville.

semblé découvrir en eux une autre préoccupation que celle de l'insuccès qu'ils auraient bravé avec moi, préoccupation que j'avais d'autant moins de peine à saisir, à pénétrer que je l'avais prévue. C'était l'idée de monter sur une scène pour y faire l'introduction d'une pièce qui allait être immédiatement représentée; c'était l'idée d'y précéder des acteurs qui devaient concourir à cette représentation. Sans doute cette introduction leur donnait l'occasion de montrer leur talent, de remplir une noble mission, celle de populariser les chefs-d'œuvre de l'esprit humain en en faisant ressortir les sublimes beautés, et pour des esprits élevés cette mission a des attraits auxquels on résiste difficilement; cependant le souvenir du préjugé qui a si longtemps atteint les hommes qui montent sur le théâtre combattait ce que ces attraits me semblaient avoir d'irrésistible et en triomphait. Mais ce qui prouve à quel point pourtant ce préjugé a disparu de nos mœurs, c'est que, tout en lui obéissant, pas un des hommes qu'il retenait ne l'a invoqué comme une cause déterminante de refus; preuve plus concluante encore de son effacement complet, c'est que le peu qui pouvait en rester encore dans leur esprit n'a pas tenu quinze jours contre l'exemple de dévouement au progrès, donné par un homme de grand savoir. — Cependant, à ce sujet, permettez-moi, monsieur le Ministre, de vous faire remarquer que, faute de trouver quelqu'un qui l'imite, M. H. Chavée, après sa 1^{re} conférence, a été obligé de faire encore la 2^{me} et la 3^{me}. M. Édouard Fournier vient après lui; M. Francisque Sarcey succède à M. Édouard Fournier; arrivent MM. Gidel et Talbot, tous deux membres de l'Université. Membres de l'Université ? — Oui, monsieur le Ministre, et le public est accouru en grand nombre pour acclamer ces hommes d'initiative et de progrès; et nos enfants, leurs élèves, se sont donné rendez-vous au théâtre avec leurs parents pour les y pplaudir aussi; et tout le monde, parents, élèves, membres

de l'Université et artistes, a été heureux de cette alliance de l'enseignement et de l'art. Ce n'est plus le lycée ni le théâtre, c'est l'enchantement de l'un succédant à l'austérité de l'autre. C'est l'agréable, l'entraînant, l'irrésistible, doublé de l'utile, de l'indispensable. C'est une révolution pacifique qui s'opère à l'agrément et au profit de tous. C'est, à n'en point douter, le mode par excellence du grand enseignement populaire, qui naît, qui s'affirme et qui s'impose en même temps. Après MM. Gidel, Talbot, viennent MM. Hippeau, Émile Chasles, Adérer, Maze, Bertin, également de l'Université. MM. Ernest Legouvé, Paul Féval, Deschanel et Henry de Lapommeraye me prêtent aussi leur puissant concours ; et tous illustrent, en la créant, une chaire qui, je l'espère, ne doit point périr, et à laquelle leur nom restera à jamais attaché. En montant sur la scène, dans le but louable qui l'animait, cette brillante réunion d'hommes de talent, dont quelques-uns sont considérables à divers titres, a plus fait pour achever de déraciner ce qui restait encore d'un vieux préjugé que n'auraient pu le faire cinquante années d'efforts passés à le combattre : et ce qui m'en rend heureux, c'est qu'en rendant ce service à la civilisation chacun d'eux a servi son talent et sa gloire.

Si je ne signale, monsieur le Ministre, plus particulièrement aucun de ces hommes remarquables à l'attention de Votre Excellence, c'est que je ne crois pas devoir intervenir entre eux et le public ; s'il a des préférences marquées pour quelques-uns, ni les intéressés ni les autres ne l'ignorent ; ce que j'en pourrais dire n'ajouterait rien à la satisfactoin des premiers et pourrait blesser les seconds. Je n'ai point trouvé de différence dans leur dévouement ; celle que j'ai pu remarquer dans le résultat personnel est comblée par le succès d'ensemble, point principal dans une œuvre collective comme la mienne. La reconnaissance que j'ai pour ceux qui l'ont composée avec moi et qui doivent m'aider à la continuer ne se divise point, elle

est également entière pour chacun d'eux, et je saisis avec empressement la première occasion qui m'est offerte de la leur exprimer publiquement.

Après la conférence vient le chef-d'œuvre sur lequel elle a eu lieu. Trois auteurs seulement en France, Corneille, Molière et Racine ont composé des œuvres de premier ordre. Voltaire les approche quelquefois et il doit à ce bonheur d'être placé à côté d'eux. Ce n'est, d'après le programme que je me suis imposé, que des ouvrages de ces quatre hommes illustres que je devais faire représenter ; si je m'en suis éloigné quelquefois, cela a toujours été dans le but de faire ressortir la supériorité de notre grand répertoire sur le répertoire de second ordre, en les mettant en parallèle, car ce n'est que de cette manière que je pouvais rendre sensible pour bien des personnes la distance énorme qui les sépare. C'est ainsi que, le même jour, j'ai fait représenter *le Dépit Amoureux* de Molière, et *la Fausse Agnès*, de Destouches ; la *Phèdre* de Racine et celle de Pradon, à huit jours de distance ; que j'ai consacré une matinée à Marivaux en faisant représenter *le Legs* et *le Jeu de l'Amour et du Hasard*. Je n'ai remis exceptionnellement à la scène la *Mirame* de Desmarets et du cardinal duc de Richelieu que pour servir à l'histoire de notre littérature dramatique et pour accuser davantage des comparaisons que je crois utiles. A deux cent vingt-neuf ans de distance, en 1870. Le jugement du public a été le même que celui des invités du grand ministre en son palais Cardinal. La différence est que, sous les regards de leur hôte terrible, les invités n'osaient que sourire d'un air approbateur, et que les auditeurs de la *Gaîté* ont ri franchement. Aussi m'a-t-on demandé une seconde représentation de cette œuvre étrange, si burlesque au cinquième acte. Je me suis empressé de la promettre pour ma campagne prochaine. De pareilles représentations, intercalées avec soin dans mon programme, et habilement commentées sont très-profi-

tables; il faut de tels rapprochements, qui créent de criants contrastes, pour éveiller l'attention de certains esprits et les frapper vivement.

Sous l'empire des grandes émotions que nos trois grands et sublimes poëtes de la haute raison, du sentiment et du bon sens éveillent en nous, nous sommes incontestablement au-dessus de notre état normal, nous sommes grandis à nos propres yeux, et il est incontestable que ces émotions souvent renouvelées élèvent l'âme, la rendent insensible à des sensations de troisième ou de second ordre, et la prédisposent à ne commettre que des actes louables. Voilà pourquoi j'ai pensé, j'ai espéré, monsieur le Ministre, que des représentations de leurs chefs-d'œuvre, précédées de savants commentaires, agiraient puissamment sur les esprits, que cette action, en se généralisant, propagerait le sentiment du beau et finirait par provoquer la réaction que je me proposais pour but. Me suis-je trompé?—je ne le crois pas; j'ai des faits qui le prouvent. Les voici :

Avant la création de mes matinées, le théâtre de l'Odéon et le Théâtre Français hésitaient, depuis quelque temps, à accepter des pièces en vers, sous le prétexte que le public leur préférait celles en prose; de sorte que cette forme par excellence de toute pensée puissante ou poétique, proscrite de ces deux théâtres, ne pouvait trouver asile ailleurs. Depuis que le succès de mes matinées est venu prouver que le public se préoccupe aussi bien de la forme que du fond ; qu'il applaudit également les vers et la prose. Le théâtre du Vaudeville et le théâtre Déjazet ont joué, chacun, deux pièces en vers. Le théâtre de la Porte-Saint-Martin et l'Ambigu en ont reçu chacun une, et le Théâtre-Français doit son seul succès de l'année à un petit drame en vers, *les Ouvriers*. Quant à l'Odéon, dans sa tentative de réaction, il n'a pas eu la main heureuse, et il a refusé *Ulm le Parricide*, qui a complétement

réussi ailleurs. Voilà des faits qui parlent ; leur éloquence est incontestable. On ne peut nier, en effet, que les matinées imitées par l'Ambigu, le Châtelet, par le Théâtre-Français luimême et par la Société des gens de lettres, au théâtre Cluny, mais en les modifiant, en remplaçant la représentation par la lecture, n'aient imprimé une vive impulsion à l'esprit littéraire, n'aient ravivé le goût des productions élevées de l'art dramatique, et donné, vers le beau, une direction dès longtemps perdue à des tendances d'art vagues ou égarées.

Elles ont prouvé que la tragédie elle-même, si ridiculement ridiculisée, trouve encore des personnes qui l'aiment, parce qu'elles savent l'apprécier, comme aussi des personnes qui, tout en ne l'aimant pas, désirent la voir jouer au point de vue de l'intérêt littéraire qu'elle renferme : elle est, en effet, la forme scénique essentiellement française; celle qui compte le plus de chefs-d'œuvre ; ceux qui ont jeté à l'étranger le premier et le plus vif éclat sur notre littérature, et les seuls qui la mettent hors de comparaison : quelles œuvres sont comparables à *Horace* et à *Athalie?*

Non-seulement l'impulsion donnée à la littérature par les matinées est évidente, incontestable, mais elle s'explique, et Votre Excellence s'en rendra aisément compte quand j'aurai ajouté que : le théâtre de la Gaîté, où elles ont lieu, contient près de deux mille personnes (je n'ai point de musiciens) et que, cinq ou six fois exceptées, il a été constamment plein, pour chacune d'elles; que, vingt fois sur cinquante et une, j'ai refusé au bureau d'entrée autant de personnes que la salle en contenait déjà; ce qui fait que cent mille auditeurs au moins sont venus retremper leur âme aux sources pures du grand art. Était-il possible qu'un si grand nombre de personnes éclairées par la conférence, intéressées, passionnées souvent par la représentation, ne réagissent pas au dehors d'une manière puissante et efficace? — Non; dès le moment qu'il y avait

succès, il devait y avoir réaction. C'est ce qui a eu lieu.

M. Duruy, alors ministre de l'instruction publique, qui se plaisait à ces grandes fêtes dominicales de l'art doublé de l'enseignement, et qui leur a prêté un public appui, témoin de l'enthousiasme qu'elles excitaient, me dit un jour, dans un élan de vive satisfaction : « *Vous en faites plus en deux heures que l'Université en six mois.* » La bienveillance de M. Duruy pour moi était extrême, ses paroles le prouvent, mais cette obligeante hyperbole n'en laisse pas moins subsister la conviction qu'il avait des services rendus aux lettres par les matinées.

Ces services, monsieur le Ministre, ne sont pas les seuls qu'elles soient appelées à rendre. J'ai dit plus haut que ce n'est qu'à l'interprétation des œuvres élevées et puissantes que se forment les grands comédiens, je ne fais représenter que des œuvres de cet ordre, je puis donc servir les intérêts de l'art si difficile de l'interprétation. Dans le tableau général qui précède j'ai dit que quatre-vingt-douze artistes des divers théâtres ou de diverses écoles de Paris m'ont prêté leur concours.

Je crois devoir à l'éclat que la célébrité de quelques-uns d'entre eux a jeté sur ma jeune institution, comme au talent, ou aux dispositions de ceux qui l'ont fait vivre, de les signaler à l'attention de Votre Excellence.

Comme, à mes yeux, le courage d'une initiative a des titres qui priment tous les autres, je commence par M. Dumaine. Il a été le premier à approuver mon projet, à m'encourager à l'exécuter; l'heure de l'exécution sonnée, il a tenu à honneur de m'aider à le faire réussir en me prêtant le concours de son grand talent, de sa grande popularité. Il en a été largement récompensé par l'immense succès qu'il a obtenu dans Don Diègue du *Cid*. Il s'est révélé grand tragédien dans ce magnifique rôle; et il a prouvé, qu'au besoin, le Théâtre-Français

trouverait en lui un père noble comme il en a rarement eu un. Pour ceux qui connaissent particulièrement ce grand artiste, son succès, dans le *Cid*, n'a été que la confirmation de la haute opinion qu'ils concevaient de son talent dans le grand répertoire. M. Dumaine a joué encore deux fois avec un rare talent le rôle de Tartuffe.

Si, au début de mes matinées, je n'ai trouvé, à une exception près, et à la dernière heure, que des refus de la part des conférenciers les plus autorisés, je n'ai guère rencontré que des hésitations de la part des comédiens. Cette double résistance, qui m'avait déterminé à faire, au besoin, la première conférence, me détermina à jouer, d'abord, le rôle du Cid; ensuite, celui de Polyeucte. Sans ce parti pris de me faire, le même jour, s'il le fallait, directeur, acteur et conférencier, et sans le dévouement à ma cause de M^{lle} Debay, qui consentit à apprendre et à jouer, en huit jours, le rôle de Chimène, abandonné par une autre dame, je ne sais quand aurait pu avoir lieu l'inauguration de mes matinées, déjà retardée d'une semaine. Je dois donc, ici, une mention toute particulière à cette charmante artiste, que l'on apprécie d'autant plus qu'on la connaît davantage.

M. Martel joua, dans *le Cid*, le rôle du comte de manière à s'y faire remarquer et à prouver qu'il pouvait rendre des services à l'art sérieux; cette opinion a été justifiée par la distinction avec laquelle il joua ensuite plusieurs autres rôles.

M. Mazoudier, alors élève du Conservatoire, attira sur lui l'attention du public dans le rôle du roi. Depuis, la manière dont il se montra dans Lusignan, dans Bartholo, dans le père du *Menteur*, dans Théramène de la *Phèdre* de Pradon, l'a conduit au Théâtre-Français.

Mon programme ne parle que de représentations de chefs-d'œuvre. Pouvais-je le tenir et ne pas jouer *Athalie*, ce chef-d'œuvre de l'esprit humain, peut-être. Mais, pour cela, il me

fallait trouver un Joad; seul, M. Beauvallet était accepté, consacré dans ce rôle; il voulut bien le jouer. C'est le jour de Pâques qu'eut lieu cette représentation; son action sur le public fut énorme. Une seconde eut lieu le lendemain, avec un succès plus grand encore, parce que, ce jour-là, M. Beauvallet s'éleva à une hauteur d'inspiration qu'il n'avait point atteinte la veille, qu'il n'avait, peut-être, jamais atteinte encore. C'est que jamais aussi il n'avait eu un public plus vierge d'émotions, plus disposé à l'enthousiasme. L'orchestre, qui contient trois cent soixante places, était occupé presque uniquement par des jeunes gens de nos pensions et de nos lycées; la première galerie n'offrait au regard qu'une réunion de jeunes personnes, prenant des notes durant la conférence, et s'attachant à saisir, durant la représentation, les beautés signalées à leur attention, à leur admiration. Le spectacle de cette jeunesse heureuse de s'instruire en s'amusant n'est pas le côté le moins intéressant de mes matinées. M. Beauvallet, touché de son succès, qui avait enthousiasmé les artistes qui l'entouraient, autant que le public, et qui avait doublé leur talent en se surpassant lui-même, m'écrivit pour me prier de les féliciter de leur ensemble, de les remercier de leur accueil, et pour m'assurer que son succès dans Joad, ces deux jours-là, lui était l'un des plus chers de toute sa carrière. Depuis, M. Beauvallet a joué Mahomet non moins heureusement.

Après ce chef-d'œuvre du répertoire tragique, je tenais à honneur de jouer *le Misanthrope*, cet autre chef-d'œuvre du répertoire comique : c'est encore un sociétaire retraité de la Comédie Française, homme de beaucoup de talent, M. Brindeau, qui joua le rôle si difficile d'Alceste. Bien qu'il ne l'eût point remis à la scène depuis longtemps et qu'il n'eût eu que peu de jours pour l'y remettre, il s'en est tiré à son honneur. Dans cette représentation, M^{me} Riga, Célimène ; M^{lle} Raucourt,

Arsinoé, et M. Riga, l'homme au sonnet, ont tenu parfaitement leur rôle et ont été justement applaudis.

M. Saint-Germain, actuellement au Vaudeville, ex-pensionnaire de l'Odéon et du Théâtre-Français, m'a été d'un très-grand secours; il aime avec passion le grand répertoire, qu'il comprend et qu'il joue très-bien. Une naïveté exquise distingue son talent; il doit à l'art infini qu'il a d'en tirer parti le grand succès qu'il a obtenu dans *le Bourgeois Gentilhomme*, et dans la plupart de ses autres rôles. M. Saint-Germain est de tous les artistes qui m'ont prêté leur concours celui qui a joué le plus souvent; il est très-aimé du public de mes matinées; il l'attire jusque dans son théâtre.

M^{lle} Duguéret, ex-pensionnaire de l'Odéon, qui a joué avec moi, d'une manière fort remarquable, les rôles de Pauline, de Camille, d'Hermione, d'Aménaïde, du Muet de *l'Abbé de l'Épée*, de la reine mère dans *Ulm le Parricide*, est une artiste douée de qualités exceptionnelles pour la tragédie. Si elle eût eu dès longtemps de fréquentes occasions de la jouer, elle fût devenue une grande tragédienne; il n'est pas même à désespérer encore qu'ayant l'occasion de la jouer avec moi, grâce à l'amour passionné qu'elle a de son art, elle ne répare le temps perdu, et ne prenne, dans ce genre si difficile, où déjà elle occupe une des premières places, un rang exceptionnel.

M. Chôtel, directeur des théâtres Montmartre et des Batignolles, a très-obligeamment autorisé ses artistes à me prêter leur concours; il leur en a donné l'exemple en jouant lui-même le vieil Horace avec un talent qui révéla les profondes études qu'il a longtemps faites du grand répertoire.

M^{lle} Marie Durey jouait Sabine dans cette représentation; elle y montra des qualités de premier rôle: une action pleine de véhémence, et une autorité qui surprirent un auditoire habitué à ne la voir que dans des rôles moins importants.

Mll Marie Durey est de ces personnes de talent, indispensables dans une administration théâtrale, qui savent trouver dans la conscience qu'elles ont de leur utilité une compensation aux regrets qu'elles éprouvent de ne point jouer de beaux rôles. Elle m'a rendu de nombreux services, et je l'en remercie de tout cœur.

M. Châtelin, Valère, et M. Jouanny, Curiace, tous deux ex-pensionnaires du Théâtre-Français, ont justifié ce qu'un tel précédent faisait espérer d'eux.

M. Randoux, premier prix de tragédie en 1842, qui fut tour à tour et plusieurs fois pensionnaire du Théâtre-Français et de l'Odéon, a joué avec moi Orosmane, Oreste et Tancrède ; il a été plus goûté dans le second de ces trois rôles que dans les deux autres.

M. Cornalia, chargé du rôle d'Argire, dans *Tancrède*, appartient au Vaudeville ; il a été remarqué dans les matinées ; il a créé avec beaucoup de talent le vieux roi dans *Ulm le Parricide*.

M. Gabriel Guichard, à peine sorti du Théâtre-Français, a joué Néron et Œdipe ; dans le quatrième et le cinquième acte de ce dernier rôle, il eut des mouvements tragiques d'une grande puissance ; il surprit et transporta plusieurs fois son auditoire, qui le rappela et l'acclama à la fin de la pièce. Hélas ! était-ce le chant du cygne de cet artiste, de plus d'intelligence encore que de talent ? — Cela est à craindre, car son état présent laisse peu d'espérance de le voir remonter sur la scène. Dans ce cas, Œdipe restera le dernier rôle qu'il ait joué à Paris (si ce n'est celui de sa pièce au théâtre Déjazet). S'il lui reste la conscience du succès qu'il y a obtenu, il peut se flatter d'avoir laissé de lui, à ceux qui l'y ont vu, un très-grand souvenir.

Pauvre garçon ! c'est moi qui lui ai donné les premiers conseils ; qui l'ai fait entrer au Conservatoire ; qui ai dirigé les premiers bégaiements de ce talent qui devait, vingt-cinq

ans après, dans une institution mienne, faire entendre ses derniers et ses plus tragiques accents. J'en ai donc vu le commencement et la fin !

Dans *Œdipe*, une artiste de talent, qui a occupé, à juste titre, une place considérable au théâtre de l'Odéon, mademoiselle Frantzia, remplissait le rôle de Jocaste; après dix ans d'absence du théâtre, et malgré l'émotion profonde qui paralysait ses moyens, elle l'a très-bien joué.

M. Lesage, ex-pensionnaire du Théâtre-Français, a tenu, avec une certaine autorité, les deux personnages d'Orgon dans *Tartuffe*, et d'Harpagon dans *l'Avare*. Il s'est fait justement rappeler dans le monologue de ce dernier rôle, qui en est la partie la plus difficile.

M^{lle} Moïna Clément, élève de M. Maubant, après avoir débuté avec succès dans M^{me} Evrard du *Vieux Célibataire*, a réussi également dans Frozine, de *l'Avare*. Plus tard, elle a joué Mirame : c'est un dévouement à l'art dont je lui sais gré, comme à tous ceux qui ont joué dans cette pièce.

M. Ricquier, du Vaudeville, dans l'unique scène du rôle de Vadius, des *Femmes savantes*, dont il a tiré un très-grand parti, a prouvé quels services il pourrait me rendre, si ses occupations, comme régisseur général de son théâtre, ne mettaient point obstacle à l'effet de ses excellentes dispositions pour moi.

M. Delaunay, sociétaire du Théâtre-Français, a clos ma première campagne en jouant *le Menteur* d'une manière admirable. Cette représentation n'a été pour lui qu'un long triomphe. C'est le 2 mai 1869 qu'elle a eu lieu. M. Delaunay considère ce jour comme le plus beau de sa vie d'artiste. Cela se comprend : ce si charmant comédien a pu avoir au Théâtre-Français et ailleurs des triomphes égaux; mais jamais, ils n'ont été précédés, comme celui du 2 mai, de l'éloge de son talent fait par M. Sarcey. On connaît la compétence de cet esprit si distingué, si actif, si vivant, en ma-

tière théâtrale ; on sait jusqu'où va son courage d'opinion, par conséquent, on sait aussi le prix qu'on doit attacher à un éloge de lui. On se rendra donc aisément compte qu'à l'habile énumération des qualités si nombreuses et si charmantes qu'il fit du grand artiste, énumération sanctionnée par les applaudissements du public, l'âme de M. Delaunay se soit ouverte à des jouissances intimes et inconnues d'elle jusque-là ; que l'accueil qui lui fut fait à son entrée en scène les ait encore grandies, et que le succès qui suivit, transformé en triomphe par l'enthousiasme de l'auditoire, ait laissé dans cette âme, une impression plus profonde, plus douce, plus flatteuse et plus durable qu'aucune de celles qu'elle eût jamais ressenties.

M. Roger, ce ravissant ténor, dont un terrible accident a interrompu la si brillante carrière, a accepté avec une grâce charmante de chanter *le Lac* dans une des deux matinées consacrées à Lamartine, et a rehaussé ainsi par son concours et l'éclat de son grand talent cette solennité littéraire.

M. Jules Lefort, ce ténor si aimé et si recherché des salons, prié à l'improviste de remplacer M. Roger, le fit avec un empressement qui doubla le prix du service qu'il voulut bien me rendre : Son succès fut à la hauteur de son talent.

J'inaugure ma deuxième campagne par la reprise de *Rodogune*. Dans cette pièce, M^{me} Marie-Laurent aborde pour la première fois le terrible rôle de Cléopâtre, l'un des plus beaux de M^{lle} Georges. Ce grand souvenir ne l'empêche point d'y obtenir un très-grand succès. Elle joue encore Agrippine, Clytemnestre et Médée. Dans cette dernière pièce, M^{me} Marie-Laurent venait encore lutter contre deux grands souvenirs, celui de M^{lle} Rachel, pour qui le rôle avait été écrit, et celui de M^{me} Ristori, qui l'avait si admirablement joué. Il y avait quelque hardiesse à affronter cette lutte ; elle en est sortie triomphante.

Toute la partie maternelle de cette grande figure de l'anti-

quité, de ce type d'épouse et de mère, a été rendue par elle avec une irrésistible véhémence à laquelle chacun s'attendait, du reste. Elle a donc, dans cette partie de son rôle, répondu à toutes les espérances que ses succès passés autorisaient chez ses auditeurs. Mais il y a, dans la pièce de M. E. Legouvé, entre plusieurs autres fort belles scènes, une scène d'ironie placée là pour mademoiselle Rachel; elle pouvait être l'écueil de l'interprète nouvelle, parce que le souvenir du talent de cette grande tragédienne à exprimer cette figure si puissante au théâtre, serait venu l'accabler par la comparaison. Eh bien! cette scène si dangereuse est précisément celle que madame Marie-Laurent a le mieux jouée; chaque vers, chaque hémistiche portait et provoquait des applaudissements. Aussi la surprise, la satisfaction de tous furent complètes. Je ne doute pas que Médée ne soit, à présent, le plus beau rôle de cette réellement grande artiste; et je me trouve d'autant plus heureux de lui avoir fourni l'occasion de cette belle création que les rapports avec elle sont des plus charmants.

M. La Roche, perdu pour le grand art depuis sa sortie du Théâtre-Français et de l'Odéon et fourvoyé dans le mélodrame et la féerie, a retrouvé sa voie en jouant, avec moi, le comte Almaviva, du *Barbier*, Clitandre, des *Femmes Savantes*, Néron, Polyeucte, Dorante, et a mérité, par son succès dans ces différents types, de reprendre à la Comédie Française une place qu'il n'eût jamais dû quitter et dans laquelle il est appelé à rendre de grands services.

M. Charpentier, en attirant aussi sur lui l'attention du public, dans Séleucus, de *Rodogune*, et dans Sévère, de *Polyeucte*, est arrivé à la Comédie Française.

Madame Gilbert, la belle fée terrible de *la Chatte Blanche*, doit à mes matinées d'être connue comme une femme de talent, par la manière dont elle s'est révélée dans Andromaque, Dorimène, la comtesse Almaviva et dans Guéfiona d'*Ulm*

le Parricide. C'est un talent de plus acquis au grand répertoire.

M. Rebel, qui vient de débuter à l'Odéon, figurait, au Vaudeville, *les Porteurs de Lettres, les Vieux Concierges*. Aussi, lorsque je lui offris de jouer Hippolyte, la personne chargée du rôle de Phèdre refusa-t-elle de le jouer avec lui. Je maintins la distribution, et le jeune vieux concierge, de là-bas, fut, ici, un charmant fils de Thésée ; le public l'accepta et l'encouragea.

M^{me} Grivot et M^{lle} Bianca, toutes deux pensionnaires du Vaudeville, sont venues s'essayer, la première dans *la Fausse Agnès*, la seconde dans Lisette du *Légataire universel*, dans Nicole, dans Lisette du *Jeu de l'Amour et du Hasard*, et dans Suzanne du *Mariage de Figaro*. Toutes deux ont été très-goûtées, très-encouragées, et sont destinées à rendre des services à l'art sérieux.

Je ne saurais oublier M. Touzé, qui a joué avec une finesse exquise le rôle de Dominique dans *l'Abbé de l'Épée*, et celui de La Flèche dans *l'Avare*. C'est un artiste de grand avenir, et j'appelle sur lui, monsieur le Ministre, l'attention de Votre Excellence : il y a une foule de rôles, au second plan, dans le vieux répertoire, qu'il peut jouer aussi bien, au moins que qui que ce soit.

Dans cette pièce, de *l'Abbé de l'Épée*, M. Talien, du théâtre Cluny, avait accepté de représenter le digne abbé, ce bienfaiteur de l'humanité ; c'est une figure historique, difficile à bien rendre ; M. Talien le sentait, et il tenait à triompher de cette difficulté ; il a complétement réussi.

Un autre artiste du même théâtre, M. Vaillant, s'est tiré à son honneur du rôle difficile du vieux célibataire.

M. Charles Masset, ex-pensionnaire du Théâtre-Français, fils du célèbre professeur du Conservatoire, a prouvé, par les qualités qu'il a déployées dans Achille, d'*Iphigénie*, le brillant

avenir qui lui était réservé s'il n'eût renoncé à la tragédie pour le chant.

M{ll}{e} Ramelly, tour à tour de l'Odéon, de la Comédie Française et du Gymnase, a abordé avec une pleine réussite Dorine de *Tartuffe*. Elle vient de rentrer à l'Odéon ; pourquoi pas au Théâtre-Français où sa place est si bien marquée ?

Le rôle de Phèdre, de la tragédie de Racine et de celle de Pradon a été, à huit jours de distance, rempli par Mlle Karoly, dont les brillants débuts, il y a une douzaine d'années, firent tant de bruit. Elle eut du succès dans les deux œuvres, mais beaucoup plus dans celle de Pradon que dans celle de Racine. Si elle n'était pas rentrée au théâtre de l'Odéon, elle eût rejoué la Phèdre de Pradon. L'hiver dernier, je lui aurais confié aussi le principal rôle de la tragédie de *Régulus*, pièce du même auteur, de beaucoup supérieure à Phèdre, écrite trop vite par une regrettable impatience de Pradon d'être joué le même jour que Racine. La reprise de *Phèdre et Hippolyte*, a réhabilité cet auteur, dans l'opinion de ceux qui ne le connaissaient point et qui se prononçaient de parti pris à son sujet. La reprise de son *Régulus* l'établira dans une grande estime auprès de tous les amis de la littérature dramatique.

La comédie française est la grande dame de l'art dramatique : l'idée que l'on se fait de cette grande dame me semble admirablement personnifiée en Mme Arnould-Plessy. En effet, elle est belle, de haut air, d'agréables manières ; elle a de l'instruction, de l'esprit ; elle parle plusieurs langues ; elle joue la comédie, sans accent, dans quelques-unes d'elles ; elle a le sentiment des arts en général ; elle possède merveilleusement le sien, ce qui ne l'empêche pas de le travailler toujours et d'y progresser sans cesse ; elle ne joue pas la distinction, elle est née distinguée ; ce qui fait que chez elle, à la ville, au théâtre, elle domine toujours dans le milieu où elle se trouve ; elle ne

peut passer inaperçue nulle part : lorsque la grande artiste disparaît, on sent qu'il reste la femme supérieure : elle est bien réellement la superbe personnification de la Comédie Française, et rarement cette grande institution eut d'elle un type plus flatteur. Après M. Delaunay, qui avait déjà si bien représenté le Théâtre-Français dans mes matinées, avoir M^me Arnould-Plessy c'était réellement jouer de bonheur. Tout le monde connaît le talent de cette grande comédienne; celui avec lequel elle joue l'Aventurière est au niveau de tout ce qu'on a vu de mieux : mais son talent se révèle encore sous des aspects plus divers et plus séduisants dans les œuvres de Marivaux; dans ce répertoire, M^me A. Plessy met en lumière avec tant d'art toute la petite science de cœur de son auteur, qu'elle le transforme; elle lui donne de l'ampleur, presque de l'élévation, et fait passer pour du sentiment profond et sincère ce qui n'en est que le prétentieux jargon. Comme il fallait qu'elle eût la conscience de sa force pour venir jouer un rôle de cet auteur devant le public de mes matinées, et comme elle a eu raison de faire un tel choix! C'est au facile et complet triomphe de grandes difficultés que se révèlent les grands talents : dans *le Legs*, M^me A. Plessy en révéla un si admirable que tout le monde en fut ravi, que son triomphe fut complet. Le souvenir de M^me Mars revint à la mémoire de tous les auditeurs qui l'avaient admirée, et leur admiration ravivée par le jeu si parfait de madame A. Plessy allait sans cesse, naturellement, sans effort et toujours satisfaite, de l'une à l'autre de ces deux grandes artistes, tant leurs talents, mis en parallèle par la puissance du souvenir, se confondaient dans leur perfection.

M. E. Legouvé, cet esprit si fin, si délicat, si éminemment français, se fit l'interprète de tous lorsque, dans sa superbe conférence sur *l'Abbé de l'Épée*, il trouva l'occasion, obligeamment préparée sans doute, de parler du triomphe obtenu dans *le*

Legs huit jours auparavant par..... M^me Mars. C'est de M^me A. Plessy qu'il voulait parler. Il n'avait feint de se tromper que pour rehausser encore par une exquise délicatesse le prix déjà si grand de l'hommage public qu'il voulut bien rendre à son talent, et pour prouver qu'on pouvait, à la gloire des deux, les prendre l'une pour l'autre.

M. Coquelin aîné, sociétaire du Théâtre-Français, prend rang, dans mes matinées, entre M^me A. Plessy et M. Delaunay. C'était sa place; c'est le jeune talent entre deux talents consacrés. La voix métallique, l'articulation ferme, la jeunesse, la vigueur, l'entrain de ce jeune et déjà grand comédien, devaient venir contraster heureusement avec la tranquille et entière possession de soi des deux autres. Il conquiert le succès avec une vaillance des plus communicatives, tempérée chez les deux premiers par une expérience qui la dirige à son gré. Ils arrivent au même but par des moyens différents. Si M. Coquelin peut être fier d'occuper, à côté de ces deux grands artistes, dans la maison de Molière, la place qu'il a su s'y faire, M^me A. Plessy et M. Delaunay doivent être flattés d'avoir un si jeune camarade de tant de talent; le seul, du reste, que, depuis vingt ans, la Comédie Française ait révélé.

M. Lafontaine, sociétaire, lui aussi, du Théâtre-Français, a joué dans les matinées, et presque à l'improviste, le rôle d'Alceste du *Misanthrope*. Son succès a été très-grand et très-mérité. Une passion profonde et véhémente; une sincérité des plus communicatives dans l'exagération des justes principes de ce personnage; une brusquerie tempérée par l'émotion, le sentiment et par cela même sympathique, sont les qualités qui ont conquis à M. Lafontaine tous les suffrages. Il n'y aurait rien d'étonnant qu'Alceste ne devînt son plus beau rôle.

M^lle Lloyd, du même théâtre, joua Célimène de manière à se faire remarquer, applaudir à côté de M. Lafontaine et à se faire rappeler avec lui.

M. Taillade, chargé du rôle d'Ulm dans la pièce de ce nom, a montré une rare puissance de conception et d'exécution. Il a rencontré, dans ce personnage, ce que les comédiens cherchent quelquefois en vain toute leur vie, c'est-à-dire : un être à faire vivre, qui aille à leurs défauts comme à leurs qualités, et dans lequel ils s'incarnent si bien qu'ils en deviennent la vivante personnification, le type éternel. Désormais quiconque a vu M. Taillade dans Ulm l'y reverra sans cesse dans n'importe quel autre rôle il lui verra jouer, tant doit être profonde et durable l'impression qu'il a laissée dans l'esprit, et tant il lui sera difficile d'être complétement autre. Il y est réellement fort remarquable. Tour à tour terrible de froide méchanceté, de cruauté, et attendrissant, déchirant de regrets, de profonds remords, d'affection et de terreurs paternelles, il s'est conquis une place exceptionnelle par cette étonnante création, la plus complète qu'il ait jamais faite.

Après toutes les célébrités dont je viens d'entretenir Votre Excellence et qui ont jeté tant d'éclat sur mes matinées, il semble, monsieur le Ministre, que je ne puis plus avoir à parler d'aucune autre. Il en est une pourtant que je ne saurais oublier sans faire le contraire de tout le public, qui ne l'oublie pas, et qui est au niveau des plus grandes, c'est Mlle Augustine Brohan, la soubrette la plus fine, la plus vivante et la plus spirituelle que l'on ait peut-être vue au théâtre; elle est inimitable dans l'art de rire, où elle dépasse tout ce qu'on peut se figurer de plus accompli. Elle écrit la comédie aussi bien qu'elle la joue. Femme d'esprit et du monde, elle a enchanté tous ceux qui l'ont vue au théâtre ou chez elle. Si Mme A. Plessy est le type de la comédie française dans ce qu'elle a de digne, de distingué, de grand, d'imposant, Mlle A. Brohan l'est dans tout ce qu'elle a d'enjoué, de vif, d'amusant, de pétillant, de spirituel.

Qui a eu le bonheur de voir Mlle Georges dans les reines

de tragédie, M^lle Rachel dans les jeunes princesses, M^lle A. Brohan dans les soubrettes vives et pimpantes, et qui voit encore M^me A. Plessy dans les grandes coquettes et M^lle Favart dans la comédie-drame, a vu cinq des types les plus accomplis de la grande comédie française.

M^lle Brohan eut dans Toinette, du *Malade imaginaire*, un succès un triomphe égal à celui de M^me A. Plessy dans *le Legs*; s'il s'y mêla un plus vif sentiment de curiosité de la part du public, cela s'explique par l'occasion unique qu'il avait de revoir, de fêter cette grande artiste trop tôt retirée du théâtre; mais toutes deux furent également accueillies, acclamées. Toutes deux m'ont dit aussi avoir été très-heureuses de leur succès, et y tenir autant qu'à aucun autre de leur brillante carrière.

Le cas tout particulier que font des succès qu'ils obtiennent dans mes matinées les artistes de tous rangs qui y participent, s'explique par cette raison qu'ils ont toujours un caractère évident de sincérité, puisque j'ai banni du théâtre la claque sous toutes les formes; que les applaudissements n'y sont donnés que par le public, et qu'ensuite ils sentent qu'ils concourent à un enseignement qui, selon le précepte du poëte latin, complète la portée de leur art en joignant le côté utile au côté agréable.

M. Talbot, sociétaire du Théâtre-Français, prêtait son concours à M^lle A. Brohan dans le rôle du Malade imaginaire; il partagea le succès de son ancienne camarade; il ne pouvait nourrir une plus flatteuse ambition; elle fut pleinement satisfaite.

MM. Montlouis, Valfort, Delacourt, A. Collin, Franck, H. Rose, tous six ex-pensionnaires de l'Odéon; MM. Laferté et Dalbert, ex-élèves du Conservatoire et pensionnaires du Théâtre Impérial du Châtelet, n'ont pas encore trouvé, avec moi, l'occasion de se manifester dans d'assez bonnes conditions pour prouver leur talent; j'espère la leur

offrir prochainement ; il en est de même de MM. Tétrel, Leclerc, Larra, H. Laroche, Térence, Berger, A. Petit, Delorme, Merlin, Alexandre fils, Bernès et Derval.

Mlle de Breuil, dans la première représentation du *Barbier de Séville*, a tenu avec talent le rôle difficile de Rosine.

La petite Lody est une charmante enfant de huit ans, orpheline de père et de mère, on ne peut plus intelligente, et qui dit et joue déjà très-bien : elle est digne d'intérêt.

Mme Marie Dumas, ex-soubrette de l'Odéon, a, dans *Ma première Campagne*, rempli son difficile emploi avec esprit, avec succès.

Mlle Lefebvre, qui a remplacé Mlle Dumas, cette année-ci, est une jeune personne, ex-élève du Conservatoire, qui a su tenir sa place dans les deux représentations de M. Delaunay et de Mme A. Plessy, et qui a été très-remarquée dans Martine, des *Femmes Savantes*.

Dans cette même pièce, Mme Crosnier (Bélise), et Mlle Samary (Henriette), ont été très-goûtées. Mme Crosnier a un talent réel dans les rôles dits de caractère et dans les confidentes de tragédie.

Dans *Andromaque*, une jeune dame, élève de M. Beauvallet et de M. Martel, Mme Sidney, a été justement rappelée pour la manière dont elle a joué son rôle.

Mlle Jeanne Regnard, dans Rodogune, Ériphile et la Vola, d'*Ulm le Paricide*, a montré de belles qualités ; c'est une jeune personne qui promet beaucoup.

Une autre jeune artiste d'avenir, c'est Mlle Lauriane, jeune première de comédie et de tragédie, qui a heureusement interprété Zaïre et Palmire de *Mahomet*.

Mlle Dicah-Petit, ex-pensionnaire de l'Odéon, en ce moment à l'Ambigu, a été fort appréciée dans Sylvia, du *Jeu de l'Amour et du Hasard* : elle a de la distinction, elle dit

très-juste ; il est fâcheux qu'elle quitte le grand répertoire.

Dans *le Mariage de Figaro*, la charmante M^me Desmonts a délicieusement joué le rôle de Chérubin.

M^lles L. Lenoir, Laure, du *Vieux Célibataire*, Armande, des *Femmes Savantes*, a prouvé, dans ces deux personnages, une rare intelligence ; elle est destinée à rendre des services sur une scène moins grande que celle où ont lieu mes matinées.

M^mes Dubois, Kid, Bovery, Riel, Chéron, Weber, n'ont joué que des rôles trop modestes pour être jugées aussi avantageusement qu'elles le méritent. Je les remercie d'avoir sacrifié leur amour-propre au désir de m'être utiles.

M. Baretti, jeune ténor de *la Chatte Blanche*; M. Sandier, élève du Conservatoire pour le chant, et M^me Lamoureux, première danseuse, ont contribué, par le concours qu'ils ont bien voulu me prêter, au succès du *Bourgeois Gentilhomme*.

Je ne saurais oublier M. Fossey, chef d'orchestre du théâtre de la Gaîté, en qui j'ai trouvé le concours le plus éclairé et le plus empressé. On ne saurait être plus simplement et plus complétement obligeant qu'il ne l'est.

Mes rapports avec M. Boulet, directeur, avec M. Taigny, administrateur général, et avec M. Vazeille, régisseur, sont des plus agréables.

MM. Joumard, Francis, Vernon, M^lles Marie Martin, Beaujard, Bourgeotte, Jauillion, élèves du Conservatoire, ont trouvé dans mes matinées de fréquentes occasions de s'essayer dans des rôles de leur emploi; tous cinq, encore élèves, ont été jugés et acceptés comme des artistes d'avenir; ils en ont, en effet.

M. Joumard s'est particulièrement fait remarquer dans Saint-Alme de *l'Abbé de l'Épée*, et dans Orphée de *Médée*, tragédie de M. E. Legouvé.

Permettez-moi, monsieur le Ministre, d'attirer votre attention sur ce fait digne de remarque, c'est que, sur les quatre-vingt-douze artistes qui m'ont prêté leur concours, il n'y en a guère que cinq ou six qui n'aient point commencé leurs études dramatiques au Conservatoire ou avec un professeur de cette école, — et, chose plus digne d'intérêt, c'est que ces artistes se reconnaissent de suite par la manière dont ils disent les vers. Leur diction est moins soutenue ; leurs inflexions sont écourtées ; leurs attitudes manquent d'autorité et leurs gestes d'ampleur. C'est par le grand répertoire que le comédien doit commencer ses études ; celui qui commence par interpréter quelque temps des œuvres de troisième ou de deuxième ordre, n'aura jamais à la scène, dans les œuvres en vers surtout, ni ampleur ni autorité. Je pourrais invoquer dix exemples à l'appui de mon opinion. — Ceux qui disent qu'il faudrait fermer le Conservatoire n'ont pas été, comme moi, à même de se rendre compte des nombreux services qu'il rend.— Il est très-peu d'artistes en réputation et de grand talent qui n'aient été élèves ou de cette école ou de l'un de ses professeurs.

Votre Excellence a été on ne peut plus heureusement inspirée lorsqu'au lieu de fermer cet utile établissement, elle a pensé à le réorganiser pour qu'il puisse rendre dans l'avenir encore plus de services que dans le passé. Espérons que la commission qui s'occupe de sa réorganisation avec une sollicitude si éclairée, sera bien inspirée dans ses décisions, et nous devrons avant dix ans, à l'heureuse initiative de Votre Excellence, vingt artistes de grand talent de plus et une grande école d'art.

La longue énumération que je viens de faire de tous les artistes qui ont concouru à mes matinées prouve à quel point elles peuvent rendre des services aux comédiens de tous rangs, de tous les théâtres. C'est une porte ouverte à toutes les ten-

tatives.— A côté des excursions faites, à coup sûr, par les artistes du Théâtre-Français, et qui ont si bien servi les intérêts de l'art, il y a eu les brillantes tentatives de M. Dumaine et de M^{me} Marie Laurent, qui ont révélé ces deux grands artistes aussi supérieurs dans la tragédie que dans leur répertoire ordinaire.

Ah! si la Comédie-Française, cette grande et nationale institution, deux fois séculaire, se plaçait, comme elle devrait le faire, au-dessus de toute préoccupation d'une rivalité impossible contre elle, savait voir, au point de vue du théâtre, ma naissante institution telle qu'elle est, au lieu de revenir sur l'exemple si intelligemment donné par M. Delaunay et imité par MM. Coquelin, Lafontaine, Talbot et M^{me} A. Plessy, elle devrait s'attacher, au contraire, à le faire suivre par ses plus éminents artistes ; elle en particulier, l'art en général, en retireraient un grand avantage.

Depuis que M. Delaunay a joué *le Menteur*, et M^{me} A. Plessy *le Legs*, tous deux ont été fréquemment priés de rejouer ces deux pièces dans des représentations à bénéfice. Avant on ne les leur avait peut-être jamais demandées. M^{me} A. Plessy a accepté, et chaque fois son succès a été très-grand. La voilà maintenant parfaitement connue d'un public qui ne la connaissait peut-être pas, qui la connaissait moins, à coup sûr, et qui désormais la suivra au Théâtre-Français. Depuis la représentation du 2 mai, chaque fois que M. Delaunay a rejoué *le Menteur*, rue Richelieu, je le sais, il a eu des auditeurs qu'il n'aurait point eus avant. La Comédie Française est un théâtre subventionné, où ne va qu'un certain public. Le peuple ignore jusqu'à la différence du genre qui existe entre les pièces qu'on y joue et celles que l'on joue aux boulevards ; il ne peut y avoir qu'avantage pour ses grands artistes à venir chercher, dans le théâtre populaire où ont lieu mes matinées, une popularité qui manque à leur célébrité, qui n'ira point les

chercher rue Richelieu, mais qui les y suivra quand ils l'auront conquise. Autre côté intéressant de la question : chaque artiste qui change de théâtre change aussi de public, et subit une nouvelle épreuve qui l'éclaire sur l'état, sur l'influence de son talent; cette épreuve est utile, il faut la renouveler quelquefois. Dans quelles meilleures conditions, monsieur le Ministre, pourrait-elle être faite, que dans les matinées?—Le public qui les fréquente est unique aujourd'hui à Paris; il est ce qu'il était il y a quarante ans au Théâtre-Français, à l'époque où le grand répertoire n'était point sacrifié au nouveau, où il y était assez souvent joué pour composer des représentations variées, et pour y attirer un public d'habitués; et ce n'est que le contact fréquent de certains hommes de goût, éclairés, aimant les lettres et le théâtre, qui peut arriver à composer un public d'élite. J'ai été assez heureux pour rapprocher de tels hommes, et le public éclairé qu'ils constituent a sur l'ancien public de la Comédie-Française, cet avantage que, celui-ci, est doublé de l'élément populaire et d'une jeunesse heureuse de trouver un enseignement dans une distraction.

Supposons encore qu'il y ait à la Comédie Française (et il y en a, je le sais) quelques-unes de ses célébrités désireuses de s'essayer dans un rôle qui ne soit point de leur emploi, croyant s'y révéler sous un nouvel aspect ou y mettre en lumière des intentions d'auteur laissées jusqu'ici dans l'ombre : il leur sera fort difficile, sinon impossible, de faire ces tentatives dans leur théâtre, parce que la susceptibilité du chef de l'emploi auquel le rôle appartiendrait pourrait se manifester par une blessante opposition, pour le téméraire qui oserait toucher à ce qu'il appelle sa propriété, et, je ne plaisante pas, les règlements l'autorisent à parler ainsi. Non-seulement la tentative qui aurait pu tourner au profit du comédien, de son théâtre, de l'art et du public, est abandonnée, mais c'est que la

certitude bien acquise de voir les choses se passer comme je viens de dire qu'elles se passeraient, met un frein à toute velléité de si louables projets artistiques ; les matinées, au contraire, leur ouvrent une libre carrière.

Supposons encore que la Comédie Française ait jeté ses vues sur un artiste appartenant à un théâtre de genre, qu'elle désire se l'attacher, mais qu'elle hésite à lui faire un engagement, par crainte de le voir médiocre dans le grand répertoire. Elle ne l'engagera pas de peur de se tromper, ou elle l'engagera en se trompant peut-être et en subissant les charges d'un long et onéreux engagement. C'est, avouez-le, monsieur le Ministre, une cruelle alternative. Dans les conditions où je me trouve, l'artiste et la Comédie Française peuvent convenir d'un essai dans un ou plusieurs rôles, joués dans les matinées; cet essai éclaire les deux parties sans compromettre les intérêts d'aucune.

Que la Comédie Française aurait déjà évité de mécomptes si, dans le passé, elle eût eu à son service, pour s'éclairer sur le mérite de certains artistes dans le répertoire, le moyen que je lui offre aujourd'hui ! Elle est, de tous les théâtres de Paris, celui qui a le plus d'avantages à retirer de l'institution que j'ai fondée ; elle est donc intéressée à sa durée, à son développement, et elle aurait tort de s'opposer aux tentatives que certains de ses artistes y pourraient venir faire. Je ne dis point cela dans un intérêt personnel, il y aurait de ma part une grande inhabileté à m'y prêter plus de deux ou trois fois par campagne; l'avantage pécuniaire qui peut en résulter ne vaut pas que je m'en préoccupe.

II

SOCIÉTÉ DE PATRONAGE

DES AUTEURS DRAMATIQUES INCONNUS

Il est presque impossible à un auteur inconnu de faire recevoir une pièce de lui, et, cependant, pour se faire connaître, il faudrait que sa pièce fût représentée... Il y a là un cercle vicieux dans lequel tournent, se débattent souvent de longues années et meurent quelquefois de lassitude et de désespoir des jeunes gens heureusement doués, pleins de talent et d'avenir. — C'est pour leur épargner de trop grandes pertes de temps et pour les préserver d'une déplorable fin, que j'ai pensé à fonder la Société dite de Patronage des auteurs dramatiques inconnus.

Cette Société n'est donc pas, comme on l'a cru, d'abord, une association de jeunes auteurs désireux de faire représenter leurs œuvres et ayant, à cet effet, un fonds social souscrit par eux.

C'est une réunion d'hommes de goût et de loisirs, aimant ou cultivant les lettres, réunis à ma prière ou venus spontanément à moi, afin de m'aider à lire des manuscrits de pièces de théâtre, pour tâcher de découvrir de nouveaux auteurs

dramatiques aux nobles inspirations, dignes de succéder aux quatre ou cinq hommes de grand talent (dont deux sont morts dernièrement), qui depuis vingt-cinq ans ont su maintenir notre littérature théâtrale dans un rang dont il faut l'empêcher de descendre. — Je sais bien qu'il y a pour cela le Théâtre-Français et l'Odéon.

Mais quel est, depuis vingt-cinq ans, l'auteur dramatique de talent révélé par ces deux théâtres ? — Je n'en vois aucun.

Il est facile de me répondre qu'il ne s'en est pas présenté. Cela n'est pas admissible. — En effet, comment, en cinq ans, sous les directions si intelligentes de MM. Lireux et Bocage, de 1843 à 1848, l'Odéon révéla M. Ponsard, M. E. Augier, refusés au Théâtre-Français; M. Dalière, Octave Feuillet, Gozlan, Latour de Saint-Ybars, Camille Doucet, Michel Carré, Autran, Paul Meurice, Vaquerie, A. de Musset, M⁻ George Sand, c'est-à-dire treize auteurs de grand talent, ceux qui, depuis vingt-cinq ans occupent justement le premier rang dans notre littérature dramatique, et on oserait dire que depuis lors, en vingt-cinq ans, en un quart de siècle, la Comédie Française n'a pas eu à examiner quelques œuvres remarquables révélant quelque grande vocation ! Cela est inadmissible.

Elle avait repoussé Casimir Delavigne, comme elle a repoussé ensuite MM. E. Augier, Ponsard, Musset, comme elle a repoussé Bouilhet encore un peu plus tard. — C'est triste.

L'Odéon, sous les deux directions que je viens de citer, a du moins dignement rempli sa mission, mais depuis ?...

La Comédie Française devrait se montrer moins difficile; elle devrait se rappeler que Corneille, Molière et Racine n'ont pas commencé par des chefs-d'œuvre. Que *Mélite* ne faisait point prévoir *Horace* et *Polyeucte*, ni *l'Étourdi Tartuffe* et *le Misanthrope*, ni *les Frères ennemis Andromaque* et *Athalie*.

C'est la conviction profonde que j'ai, monsieur le Ministre, que, depuis vingt-cinq ans, on a dû laisser plusieurs hommes de

talent dans l'ombre, qui y souffrent ou qui y sont peut-être morts de désespoir, qui m'a déterminé à fonder une Société littéraire à côté de l'Odéon et du Théâtre-Français.

J'ai tenu à ce que son titre révélât son but. — Voilà pourquoi elle s'appelle la Société des inconnus. — J'ai tenu à ce qu'elle ne fût utile qu'à cette nouvelle espèce de parias si intéressants pourtant. — Ses règlements lui *interdisent de faire représenter aucune pièce d'un auteur déjà joué*. La condition imposée à ceux qu'elle patronne, c'est de lui laisser à perpétuité la moitié de leurs droits sur l'œuvre représentée. — Cette condition a paru excessive, voyons si elle l'est.

Lorsqu'un directeur de théâtre se décide, par exception, à faire jouer la pièce d'un auteur inconnu, il lui impose généralement un collaborateur célèbre, afin d'avoir dans ses réclames un nom sympathique au public. Ce collaborateur, non-seulement arrive en partage dans tout ce que rapporte la pièce, mais encore son nom est toujours le premier sur les affiches, sur la brochure. Pourtant, bien souvent, sa collaboration s'est bornée à des coupures, à des additions qui, sans doute, ont amélioré la pièce, mais qui auraient été suggérées à l'auteur par les répétitions.

Il y a dans notre Société des hommes assez versés en littérature dramatique pour remplir auprès des jeunes auteurs l'office de ces collaborateurs ordinaires, mais sans exiger d'eux le *partage de la paternité de leur œuvre*, le plus pénible de tous. N'est-ce pas vraiment un avantage énorme ?

Le collaborateur met dans sa poche le produit de sa collaboration ; ce produit ne profite qu'à lui ; la Société le met en caisse ; elle n'en tire d'autre avantage que celui d'assurer son existence pour pouvoir exercer plus souvent son utile patronage et étendre plus loin dans l'avenir son utile protection sur les futurs inconnus qui pourront se présenter à elle.

Le sacrifice fait par l'auteur n'est profitable à aucun membre

de la Société ; il ne l'est qu'à la grande et si intéressante famille des jeunes gens de talent à laquelle il appartient, qui, sans protecteurs puissants, perdraient souvent dans des démarches sans résultat leur dignité native, la plus pure et la plus féconde source de l'inspiration. La Société les accueille et les traite en mère ; elle suit leurs progrès pas à pas ; leur épargne les ennuis d'un début, et, dans sa maternelle prévoyance, elle leur ménage, dans la part qu'ils lui laissent sur le produit de leurs œuvres, des ressources pour un avenir dont ne se préoccupent pas assez souvent les hommes de talent et d'imagination.

Le premier article de nos statuts dit :

La Société est essentiellement protectrice et non spéculatrice ; elle tire ses principales ressources du concours bienveillant de vingt-cinq dames patronnesses.

Chacune d'elles s'était engagée à placer pour cent francs de billets, à chaque première représentation d'une nouvelle pièce jouée sous le patronage de la Société. Cela représentait une somme de deux mille cinq cents francs que j'avais jugée suffisante à cet effet. Malgré cette assurance, qui était une garantie donnée aux auteurs, d'avoir leurs pièces jouées si elles en étaient jugées dignes, dès qu'on sut que la Société n'avait pas un théâtre à elle, les envois de manuscrits, qui avaient été très-nombreux tout d'abord, cessèrent presque complétement, et l'on put croire que la Société était morte en naissant ; on ignorait que, dès le début, j'avais remarqué une œuvre dont la représentation la ressusciterait au besoin. J'avais toujours en vue le Théâtre-Italien. J'allai demander à le louer pour faire jouer cette pièce. M. Bagier venait de céder sa salle à M. Carvalho. Je me trouvai en présence d'une impossibilité ; d'une impossibilité !... Il faut la tourner. C'est alors que je pensai à la faire représenter le jour, un dimanche, précédée d'un prologue ; voilà l'idée de mes matinées qui naît. Je vois en perspective un théâtre, des artistes, les auteurs revenant

en foule. Les œuvres nouvelles néanmoins peuvent faire défaut; il faut jouer les anciennes, trop négligées; mais le public les comprendra-t-il ? on les fera précéder de la conférence. Bon! voilà le théâtre changé en enseignement. Œuvres nouvelles, chefs-d'œuvre anciens, le passé et l'avenir en présence et... A l'œuvre ! la chose est trouvée; la société vivra, et elle vivra des matinées. En effet, tant que je les dirigerai, je me passerai du concours des dames patronnesses, comme je m'en suis passé pour *Ulm le Parricide*, et, si Dieu me prête vie, j'espère que le succès des pièces que je ferai représenter, sous le patronage de la Société, sera assez grand pour en assurer à jamais l'existence. Un seul succès peut suffire à cela, et j'espère en avoir plus d'un. Le premier ouvrage représenté en a eu un très-grand.

Ce qu'il y a d'heureux dans ce succès et ce qui révèle, tout d'abord, les services que la Société est appelée à rendre à la littérature, c'est que cet ouvrage avait été refusé au Théâtre-Français et à l'Odéon; qu'il était à jamais voué à l'oubli; que son auteur, M. A. Parodi, qui habite l'Italie, avait déjà quitté la France pour n'y plus revenir essuyer de désespérants refus. La nouvelle de la création de la Société l'y rappela; il vit en elle le seul moyen de se révéler; il vit juste, puisqu'en effet, grâce à elle, le voilà sorti de l'ombre, mis en pleine lumière, et reconnu maintenant par tous pour un homme de talent et de grand avenir.

Quelque long que ce rapport puisse vous paraître, je ne saurais, cependant, monsieur le Ministre, le terminer sans signaler à l'attention de Votre Excellence l'appui unanime que j'ai rencontré dans la presse pour mes matinées et pour la Société; elle s'est montrée d'une grande bienveillance, d'une grande obligeance; elle a puissamment contribué à mon succès.

M. Camille Doucet, directeur général des théâtres, s'est

montré, en toutes circonstances, très-empressé à me faciliter la difficile tâche que j'avais entreprise; l'assiduité avec laquelle il a suivi mes matinées à leur début, très-remarquée de tous, leur a prêté un grand appui moral.

Je ne saurais non plus, sans ingratitude, me taire sur la sollicitude éclairée et empressée que j'ai rencontrée en M. Charles Robert, secrétaire général du ministère de l'Instruction publique sous le ministère de M. Duruy.

Messieurs les membres de la commission d'examen ont bien voulu, deux fois, pour l'à-propos de Lamartine et pour *Ulm le Parricide*, retarder d'une heure la fermeture de leur bureau, afin de me donner avec connaissance de cause l'autorisation dont j'avais besoin. Ce sont de ces services, je n'en doute pas, qui se rendent fréquemment, et que les favorisés ont tort, je crois, de ne point porter à la connaissance du public. Il est d'usage de se plaindre de l'administration comme de la presse. Je n'ai qu'à me féliciter des deux, je le dis hautement, et je me fais, de le dire et de les remercier, un plaisir et un devoir.

N° 2327. Paris, Typ. Morris père et fils, rue Amelot, 64.

www.ingramcontent.com/pod-product-compliance
Lightning Source LLC
Chambersburg PA
CBHW030116230526
45469CB00005B/1659